퇴근 후 캘리그라피

직장인의 소소한 취미생활 2

퇴근 후 캘리그라피

초판인쇄 2019년 4월 15일
초판발행 2019년 4월 15일

지은이 최정문
펴낸이 채종준
기획·편집 이강임
디자인 김예리
마케팅 문선영

펴낸곳 한국학술정보(주)
주소 경기도 파주시 회동길 230(문발동)
전화 031 908 3181(대표)
팩스 031 908 3189
홈페이지 http://ebook.kstudy.com
E-mail 출판사업부 publish@kstudy.com
등록 제일산-115호(2000. 6. 19)

ISBN 978-89-268-8778-3 13640

직장인의 소소한 취미생활 2

퇴근 후 캘리그라피

최정문 지음

이담
Books

삐걱거리는 일상에서

우리는 때로 솔직한 마음을 숨기고 가면을 씁니다.

표정, 말, 반응, 관계에서 오는 감정에 놀라울 정도로 민감합니다.

혹 민감한 감정이 드러나면 가끔 불편해지죠.

관계도 식상해지곤 합니다.

살기는 풍요해졌으나 복잡해졌습니다.

정서적인 목마름을 채워줄 무언가가 필요합니다.

따뜻한 빛 한 줄기를 찾으려는 현대인들은

소통의 도구, 위로의 도구로 글씨를 발견합니다.

캘리그라피는 무얼까요?

캘리그라피(Calligraphy)는 그리스 어원으로
'아름답다'를 뜻하는 '칼로스(κάλλος, kállos)'와
'글쓰기'를 뜻하는 '그라페(γραφή graphē)'의 합성어로
아름다운 서체를 의미합니다.
이를 '손 글씨, 감성글씨'라는 말로 일컫기도 하죠.
한글은 너도 나도 매일 쓰는 문자이므로 망설일 것도 없습니다.
나를 끄집어내어 바깥 거리로 데리고 나가보죠.
삶의 일탈까지는 아니어도 나를 오롯이 표현하고
마음을 전달할 수 있으니 이렇게 좋은 대화법도 없습니다.
소통의 공간이 생긴다는 것은 어쩌면 나만의 특별한 뭔가를
보여줄 수 있다는 뜻이니까요.

나를 표현하는 방법을 찾고 싶은가요?
당신은 지금 어떤 마음으로 글씨를 쓰려고 하나요?

목차

PROLOGUE

시작을 여는 이야기

CHAPTER 1

캘리그라피

CHAPTER 2

일상에서

오늘도,
캘리그라피로 확실하게 행복하기!

CHAPTER 3

사계절을 느끼며

CHAPTER 4

소소한 행복

EPILOGUE

맺는 글

Chapter 1

#

캘 리 그 리 피

캘리그라피란

캘리그라피(calligraphy)는 그리스어 Kalligraghia에서 유래된 말로
아름다운 서체란 뜻을 가지고 있습니다.
'아름답다'를 뜻하는 '칼로스($\kappa\acute{\alpha}\lambda\lambda o\varsigma$, kállos)'와
'글쓰기'를 뜻하는 '그라페($\gamma\rho\alpha\varphi\acute{\eta}$ graphē)'의 합성어죠.
캘리그라피는 서예를 포함한 글씨 전반의 독특한 개인서체를 말합니다.
저마다 개성 있는 글꼴을 창작해 내는 것이죠.
붓을 기본으로 다양한 도구와 재료를 사용함으로써
생각을 쓰고 나누고 확장하는 문자 표현 영역이에요.
일반적으로는 '손 글씨', '멋 글씨', '감성 글씨' 등으로 알려져 있죠.

캘리그라피는 서예에 바탕을 두고 있지만 정확한 서법을 따르는 서예와는 다릅니다.

솔직한 자기표현, 소통의 도구, 개인적 취향, 타인의 주목을 끄는 디자인 등을 다 포함하는 것이죠.

이런 이유로 시선을 끄는 주목성, 잘 읽혀야 하는 가독성,

시각적 이미지를 지닌 상징성, 조형성, 협업성 등이 캘리그라피의 특징입니다.

캘리그라피는 간판 글씨, 북 타이틀, 영화 타이틀, 광고 문구, CI, BI 등 디자인 콘셉트로 주로 쓰였습니다.

2010년대에 들어서면서 마음을 담고 쓰고 나누는 문화로 유행처럼 번졌죠.

특별히 찾아보지 않아도 캘리그라피는 일상 곳곳으로 스며들었습니다.

SNS의 발달로 치유나 소통, 나눔의 도구가 되기도 합니다.

자신을 증명하고자 글씨를 쓰기도 하죠.

도심의 각 건물들 혹 그 사이 작은 공간들에 조화롭게 자리 잡은 글자들도 있고,

폰트에서 표현할 수 없는 감성을 입히려고 캘리그라피를 찾기도 합니다.

소소하지만 확실한 행복을 주는 역할이지요.

어떤 이야기를 품고 있느냐, 어떤 색깔을 드러내느냐, 어떻게 표현하느냐는 개인의 몫입니다.

그러나 그런 이유로 글씨를 막연히 혹은 내 마음대로 쓴다는 생각은 버려야 합니다.

무엇이 되었든 기초, 골격, 규칙 이런 것은 단순한 형태에서 뿐만 아니라 본질의 의미를 가지고 있으니까요.

이제 시작해 볼까요?

Materials

캘리그라피 재료

✳

캘리그라피의 시작은 서예입니다.

문방사우(文房四友)가 기본 재료가 되죠.

펜으로 쓰는 캘리그라피에 익숙해 붓으로 글씨를 쓰는 것이 낯설 수 있어요.

그러나 캘리그라피의 기본을 바로 배우기 위해서는

붓으로 익히는 것이 좋습니다.

붓 외에도 다양한 도구들을 사용해요.

붓펜, 화장 붓, 나무젓가락, 나뭇가지, 스폰지, 칫솔, 색연필, 파스텔 등

글씨를 쓸 수 있는 모든 것이 붓과 함께 좋은 도구가 됩니다.

도구에 따라 종이도 달라져요.

A4용지, 크라프트지, 수채화지, 도화지 등 다양하게 쓸 수 있죠.

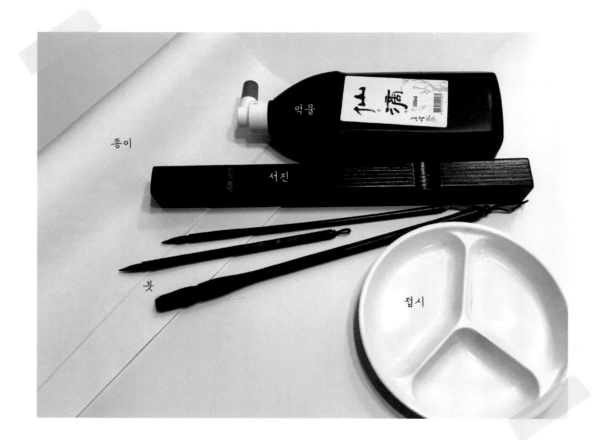

종이

먹물

서진

붓

접시

종이

종이는 화선지를 기준으로 크게 연습지와 작품지로 나뉩니다.
질에 따라 가격이 다르기는 하지만 보통 화선지 중에서 연습지를 구입해 사용합니다. 화선지는 그림을 그릴 때 쓰는 종이에 붙여진 이름이나 글씨 쓰는 종이로도 자연스럽게 통용되고 있죠.
먹 번짐이 자유롭지 못한 기계지는 피하고 수제 화선지를 주로 씁니다.
화선지에는 앞뒤가 있어요. 만져보면 미세하게 부드러운 쪽이 앞면입니다.
종이는 글씨 크기나 작업에 따라 다르지만 35×35(cm), 70×35(cm)를 주로 사용합니다. 보통는 70×35(cm) 를 세필을 위주로 쓸 때에는 35×35(cm)를 간편하게 사용합니다.

붓

붓은 글씨를 쓸 때 가장 많이 사용하는 도구입니다.
주로 동물의 털로 만들어져 있는데 종류가 너무 다양해서 처음 어떤 붓을 사용해야 할지 고민입니다.
거친 털, 부드러운 털, 둘을 섞어놓은 붓 등이 있는데 일반적으로 둘을 섞어놓은 겸호필을 많이 사용합니다.
간단한 작업 등은 붓털의 길이 2.5cm 내외의 세필(작은 붓)로 작업합니다.
그러나 세필만 위주로 쓰게 되면 큰 글씨가 어려워져요. 세필과 함께 중붓 이상 되는 붓을 함께 사용하면 큰 글씨에 대한 부담이 없어집니다.

서진, 문진

종이를 고정시키는 역할을 합니다.

먹물

먹을 갈아서 글씨를 쓰면 좋겠지만 먹까지 갈아서 글씨를 쓰기에는 시간적 제약이 많습니다.
때문에 일반적으로 공장에서 대량으로 만들어낸 먹물을 사용하죠.
먹물은 물과 적당히 섞어 농도를 조절해 써야 합니다. 물을 많이 넣으면 글씨가 많이 번지고 물을 적게 넣으면 글씨가 부드럽게 써지지 않죠.
반반 혹은 먹물을 조금 더 많이 섞어 사용하면서 적절히 익히면 됩니다.
간헌, 묵향, 선적이라는 이름의 먹물을 연습용으로 많이 사용합니다.

먹물은 접착제의 역할을 하는 아교성분이 들어가 있어요.
먹물이 묻은 붓과 벼루를 씻지 않고 놔두면 딱딱하게 굳어지죠.
도구의 수명이 오래가려면 사용 후 잘 씻어주어야 합니다.

벼루

벼루는 돌로 만들어졌어요. 먹을 갈고 먹물을 담는 역할을 하죠.
벼루는 먹이 잘 마르지 않고 발묵을 좋게 하는 장점을 가지고 있습니다.
벼루 사용을 권하지만 간단한 글씨 작업을 할 때에는 벼루를 대신하여 사기그릇 혹은 접시 등을 사용하기도 합니다. 사기그릇이나 접시의 가볍고 휴대하기 좋은 실용적인 면 때문이지요.

모포, 깔개

먹물이 바닥에 묻지 않기 위해 사용합니다.

다양한 도구와 재료들

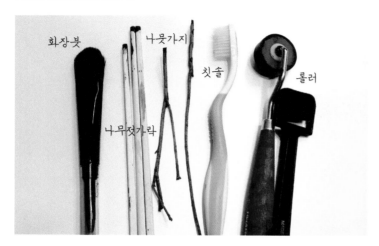

화장붓　나뭇가지　칫솔　롤러　나무젓가락

나무젓가락, 나뭇가지

붓이 가지고 있지 않은 가늘고 건조한 획이 가능합니다.
방향을 바꾸면서 써보면 재미있는 글씨 디자인이 나오죠.

칫솔, 쑤세미

거친 글씨를 쓸 때 좋습니다.
먹을 충분히 묻히고 힘을 조절해 가며 써 보세요.

붓펜

붓펜은 굵기에 따른 다양한 획이 나오지는 않지만 붓을 대신해 작은
글씨를 쓸 때 유용하게 사용됩니다. 붓의 느낌을 가져가면서도 휴대
하기 좋아 많이 쓰이고 있죠. 쿠레타케 붓펜이나 펜텔 붓펜을 주로
사용합니다.

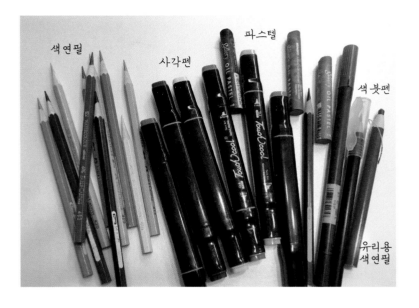

색연필, 파스텔

붓이 가지고 있는 풍성하고 다양한 획이 나오
지는 않지만 용도에 따라 적절히 사용하면 순
수하고 동화적인 느낌을 표현할 수 있습니다.

✳ 하나 더

색과 그림이 들어간 여러 이름의 캘리그라피가 있어요. 그러나 여기서는 거의 문방사우만을 사용합니다.

붓과 먹물만을 이용한 글씨 연습과 그에 따른 소소한 작품만 다룰 거예요.

먹과 붓만을 가진 솔직한 자기표현과 그에 따른 근사한 작품을 만나보세요.

Writing brush

붓은 세우고
자세는
바르게

붓 잡는 법, 자세

＊

붓을 잡는 방법을 집필법이라고 합니다.
붓은 어떻게 잡아야 할까요?
붓은 크기에 따라 잡는 위치와 손가락 힘의 조절 등이 달라요.

연필을 잡듯이 엄지와 검지로 붓을 잡는 방법을 단구법
엄지 검지 중지 세 손가락으로 붓을 잡는 방법을 쌍구법
퍼포먼스 할 때 사용하는, 큰 붓을 움켜잡는 방법을 약관법이라고 하죠.
이 밖에도 붓의 크기나 글씨 형태에 따라 여러 방법이 있습니다.

일반적으로는 간단한 작업은 중붓과 세필을 쓰기 때문에
단구법을 주로 사용합니다.

단 여기서 주의할 점이 있습니다.

연필을 쥐듯 잡는 단구법을 사용하더라도 붓은 가능한 한 직각이 되도록 해야 합니다.

붓을 눕히게 되면 깨끗한 획이 나오기가 어렵기 때문이죠.

작업에 따라, 작품에 따라 붓을 눕히기도 끌기도 하지만

처음 붓을 익힐 때에는 반드시 세워서 쓰는 습관을 들이는 것이 좋습니다.

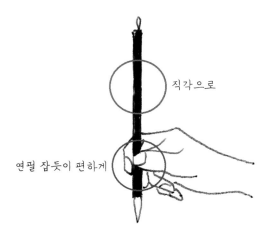

직각으로

연필 잡듯이 편하게

붓을 잡으면 왠지 경직되는 느낌이 있어요. 어깨에 잔뜩 힘이 들어가죠.

붓을 세우는데 익숙하지 않아 눕힌 채 손목만을 쓰기도 합니다.

어떤 자세가 되었든 붓은 편안하게 잡고 붓대는 세우고 허리는 펴고 바른 자세로 글씨를 써야 합니다.

자세가 바르면 글씨 획도 좋아지게 되죠. 자세도 습관이 됨을 잊지 마세요.

✳ 하나 더

작은 글씨를 쓸 때는 편안하게 앉아서 쓰지만 붓이 커지면 혹은 책상의 높낮이에 따라 서서 쓰기도 합니다.
서서 쓰면 아무래도 글씨가 전체로 보이니 시야가 넓어지는 효과가 있죠.

선 연습

✳

글씨를 쓰기 전 스트레칭을 해 볼까요.
붓은 펜과 달라 힘을 얼마나 주느냐
속도를 얼마나 빠르게 하느냐에 따라
다양한 획이 나옵니다.
힘을 달리하면 획의 굵기가 달라지고
속도에 따라서는 강함과 약함 혹은 역동감이 느껴지죠.
힘과 속도를 잘 조절하면
글씨에 다양한 표정을 만들어 낼 수 있습니다.
힘과 속도는 기본 선 연습을 충분히 한 후에
차츰 연습해 보기로 해요.

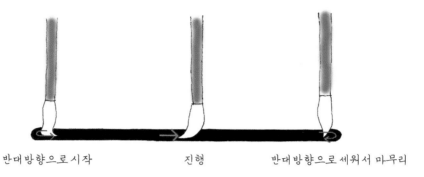

반대 방향으로 시작 진행 반대 방향으로 세워서 마무리

우선은 붓을 직각으로 세우고 살짝 반대로 들어간다는 느낌으로 시작을 합니다.

이를 역입이라고 해요.

그리고 천천히 진행방향으로 선을 그어봅니다.

획의 끝은 붓이 나가는 반대 방향으로 세워서 마무리합니다.

tip. 운필법 – 붓 끝의 여러 움직임

운필법에는 몇 가지가 있는데 그 중에서 가장 기본이 되는 것이 **중봉**입니다.

중봉이란 붓 끝이 획의 중간에 위치함을 말해요. 붓이 획의 가운데로 지나가는 것이죠.

그러니 시작도 끝도 반대 방향으로 시작해서 반대 방향으로 끝나는 것입니다.

처음에는 중봉이 낯설게 느껴질 수 있지만 글씨를 잘 쓰기 위해서는 꼭 필요한 붓의 움직임입니다.

중봉만 잘 해주어도 글씨 대부분이 깨끗해짐을 느낄 수 있어요. 꼭 익숙해져야겠죠?

중봉으로 여러 가지 선을 연습해 보겠습니다.

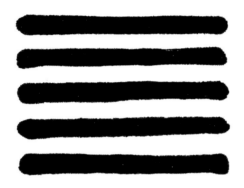

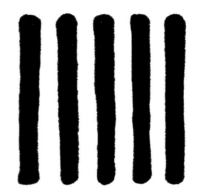

가로선

붓을 바로 세웁니다.
반대로 붓을 살짝 누르며 시작합니다.
진행 방향 즉 오른쪽으로 붓을 움직여 선을 그어줍니다.
진행 방향의 반대로 세워 마무리합니다.

세로선

붓을 바로 세웁니다.
붓이 위로 올라가듯 시작합니다.
붓을 아래로 움직여 선을 그어 줍니다.
진행 방향의 반대로 세워 마무리합니다.
획이 아래쪽 즉 몸 쪽으로 향하므로
붓이 휘지 않도록 주의합니다.

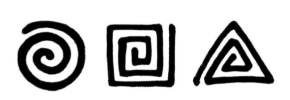

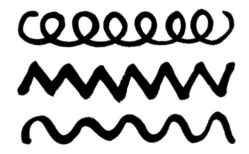

동그라미, 세모, 네모

붓을 바로 세웁니다.
붓이 휘지 않도록 주의 합니다.
역입으로 시작하여 방향은 관계없이
동그라미 세모 네모 선을 그어 봅니다.
굵기와 간격이 일정하게 천천히 그어 봅니다.
붓을 세워 마무리합니다.

나선형, 지그재그, 물결

붓을 바로 세웁니다.
중봉으로 여러 선 등을 자유롭게 연습합니다.

✳ 하나 더

선 연습은 글씨의 기본을 다지기 위해 꼭 필요한 과정이에요.

그러나 선을 예쁘게 긋기 위해 그림을 그리듯 모양을 만들 필요는 없습니다.

굵기가 조금 차이가 나고 선 간격이 일정하지 않아도 차츰 연습하면 좋아집니다.

글씨를 쓰기 전 스트레칭 하듯이 선 긋기를 하고 시작하도록 해요. 붓과 친해지면 획은 자연히 좋아지겠죠?

한글의 기본 구조

캘리그라피를 시작하기 전에 한글의 구조부터 알아야합니다.

캘리그라피는 문자로 소통하는 것이기 때문이죠.

한글은 실체가 없습니다.

캘리그라피를 한다고 하면

실체가 없는 어떤 구조를 머릿속에 그려 놓고 멋을 부립니다.

간결한 글씨, 귀여운 글씨, 세련된 글씨, 힘이 있는 글씨도 있고,

모양이 깨진 글씨, 읽기 힘든 글씨, 잘못 알고 쓴 글씨도 있습니다.

보기에 좋은 글씨도 있지만 한글을 잘 알기 때문에

오히려 잘못 쓰는 글씨도 많죠.

한글의 초성, 중성, 종성을 제 위치에 잘 놓고 써보도록 해봐요.

획을 무리하게 빼지 말고, 획 하나도 확실하게 써야 합니다.

균형이 맞는지도 봐야 하고요.

초성을 너무 크게 쓰거나 종성을 너무 크게 쓰는 것도 조심해야 합니다.

줄도 잘 맞추어야 균형감이 있어요.

글자 사이를 너무 떼면 낱자처럼 보이니 글자 사이도 잘 붙여야겠죠?

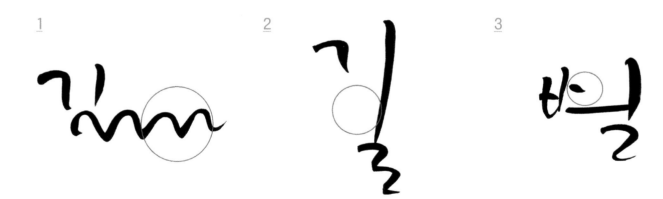

1 **2** **3**

1 'ㄹ'이 그림처럼 너무 변형되었어요.

2 초성, 중성과 종성 사이에 공간이 너무 넓어요. 조금 불안해 보입니다.

3 '별'인지 '벌'인지 획을 정확하게 써야 해요.

4 '己'이 '벼'에 비해 조금 큰 느낌입니다.

5 중심이 서로 안 맞으니 균형감이 없어요.

6 글자 사이가 너무 벌어졌어요.

7 이정도면 균형감 있나요?

〈1〉 ~ 〈6〉의 글씨들은 읽는데 무리가 없어요.

분명히 한글을 쓴 것이고, 캘리그라피가 아니다 라고 말할 수도 없습니다.

그러나 글씨의 기본 습관을 바로 해야 해요. 제 자리를 잘 찾아 쓴 글씨는 균형감이 살아있고

균형감이 살아있는 바로 된 글씨에서 다양한 디자인, 탄탄한 디자인이 나오기 때문이죠.

Chapter 2

\#

일상에서

Monday

월요일은
시작과 반이라

월요일

✳

부담스러운 월요일입니다.

시간은 왜 이리도 느리게 가는지
그러나 시작이 반이니
조금 여유를 갖죠.

왠지 모르게 답답한 월요일.
마음의 구멍을 숭숭 뚫어 볼 시간이에요.

붓 벼루 화선지 먹물 모포 서진을 준비합니다.

모포를 깔고 그 위에 35×35cm 연습지(화선지)를 올려놓습니다.

준비한 벼루나 접시에 먹물과 물을 적당한 비율로 섞어 농도를 조절합니다.

시중에 파는 먹물은 농도가 진해요.

물을 섞어 사용해야 하는데 1:1 비율 혹은 물보다는 먹물을 조금 더 섞어 사용합니다.

글씨가 많이 번지거나 혹은 갈필이 많이 나오는 것은

물이 많거나 물이 적어서 나오는 획이에요.

먹물의 농도를 조절해 가며 글씨를 써야겠죠.

tip. 갈필 – 먹이 묻지 않은 흰 부분의 획

글씨를 쓸 때마다 모포를 깔고 준비하는 작업이 조금 번거로울 수 있습니다.

작은 테이블 혹은 책상 한 부분에 모포를 깔아 놓으면 종이만 놓고 글씨를 쓸 수 있겠죠.

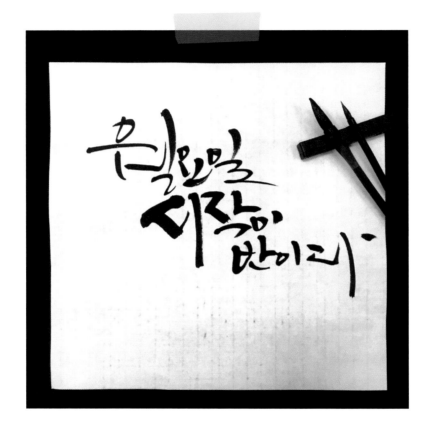

'월요일 시작이 반이다'를 써봅니다.
한꺼번에 문장을 쓰는 것이 다소 어려울 수 있지만
글자를 가운데 모은다는 느낌을 가지고 써봅니다.

한 마디씩 써 보죠. 월요일을 써볼까요? '월'자를 강조하여 조금 크게 씁니다. 글자 모두를 같은 크기로 쓰는 것보다 훨씬 눈이 잘 띄는 효과가 있어요.

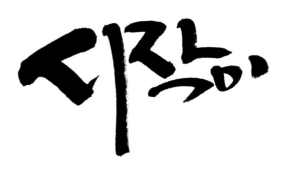

여기서는 '시작'을 조금 크게 써 봅니다. 마찬가지로 '시작'이란 단어의 강조 때문이에요.

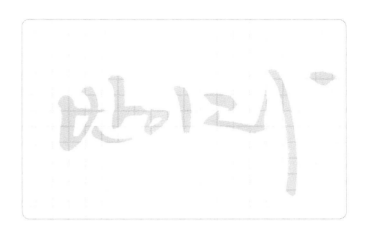

안정감이 느껴지도록 중심선을 맞춥니다.

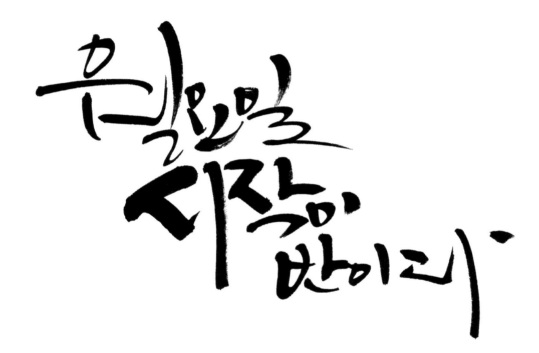

마디씩 써 본 글씨를 한꺼번에 써 봅니다. 서로 붙여 쓰면 하나의 이미지처럼 보이죠.
띄어쓰기에 익숙해 있어 다소 어려울 수 있지만 글자 간격을 붙여주는 연습을 해보세요.

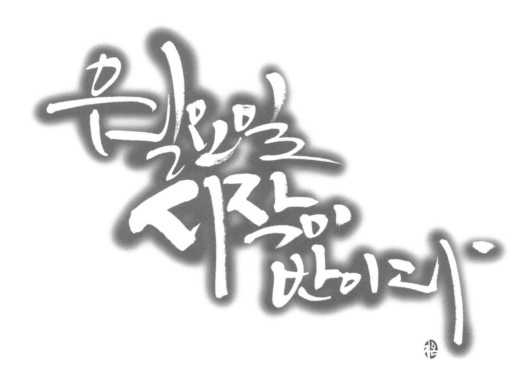

우린 아직 시작만 반이라

간단한 포토샵 작업으로 컬러만 바꿨어요.

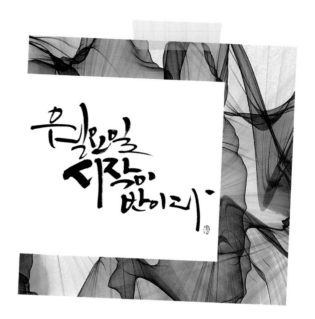

✳ **하나 더**

컴퓨터 작업은 할 수 있다면 해 보는 것이 좋아요.

이 책에서는 컴퓨터 작업을 다루지는 않지만 포토샵의 간단한 툴 몇 가지만 익히면 재미있는 글씨 작업을 할 수 있습니다.

포토샵 프로그램이 없다면 앱을 이용해도 됩니다. 세밀한 작업에는 한계가 있지만 간단한 작업은 가능하죠.

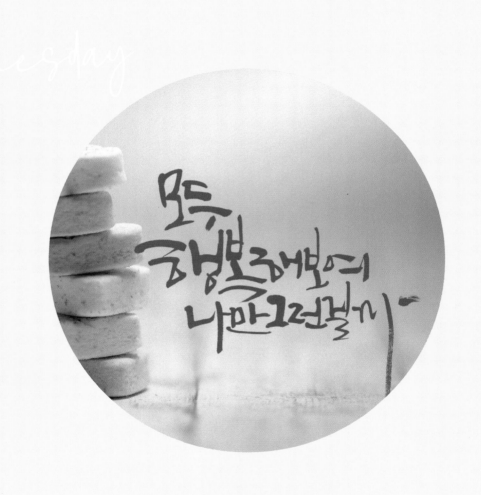

모두
행복해보여
나만그런걸까

화요일

지옥 철에 지옥 버스
산더미 같은 일에 지친 하루
나만 그런가?
길의 풍경들
왜 사람들은 모두 행복해 보이지?

아니
행복해 보인다고 모두 행복한 것은 아니야
불행해 보인다고 모두 불행한 것도 아니야

제멋대로 생각하기
그리고 위로받기

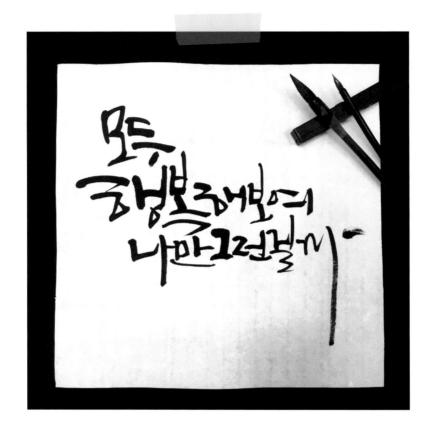

모두 행복해 보여 나만 그런 걸까

역시 캘리그라피는 마음을 담는 글씨니까요.

글씨를 쓰면서 위로를 받으면 더없이 좋은 것이겠죠.

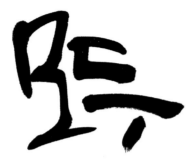

마디씩 써보며 하나씩 익혀 봅니다.

'행복해 보여'를 중심선을 맞추어 씁니다. '행복'을 조금 강조하듯이 써 볼까요?

글씨의 굵기도 조절해 봅니다. 띄어쓰기를 하지 않으니 '나만'과 '그런 걸까'에 차이가 느껴지게 써야겠죠. 여러 번 연습해 봅니다.

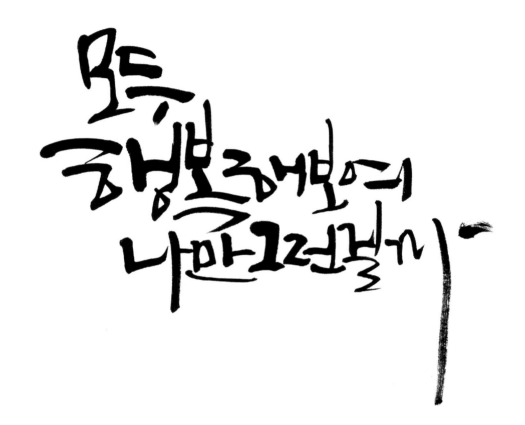

모두
행복해요의
나만그럴게

마디씩 연습한 글씨를 한 번에 써봅니다. 글자 사이도 붙여주고 줄 사이도 서로 붙듯이 한 덩어리가 되게 써봅니다.
본인만의 글씨로 감정을 실어 써 보세요. 저마다 가지고 있는 글씨가 모두 멋진 캘리그라피가 될 수 있으니까요.

간단한 컬러작업을 한 캘리그라피입니다.

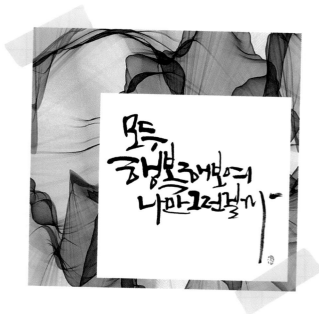

✳ **하나 더**

글씨를 쓰는 기본준비는 늘 똑같아요. 연습지보다 조금 넓게 모포를 깔아놓으면 글씨를 쓰는 준비가 수월해지죠.
종이를 올려놓고 접시에 먹물을 담습니다. 혹 매일 벼루를 씻을 수 없다면 뚜껑을 닫아놓는 방법이 있어요.
먹물이 있는 채로 하루 이틀 놓아두면 물만 증발하여 먹이 딱딱하게 굳기 때문이죠.
붓은 벼루와 달리 바로바로 씻어주는 것이 좋습니다.

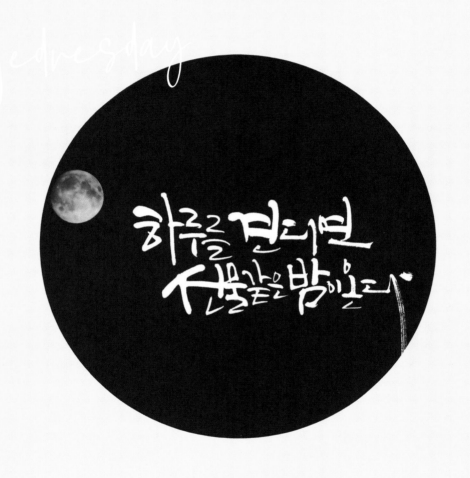

수요일

＊

오늘도 최선을 다했다.

세상은 복잡하고 할 일은 많지만
누가 그랬어.
하루를 견디면 선물 같은 밤이 온다고

별들이 일어나는 시간
벌써 밤이다.

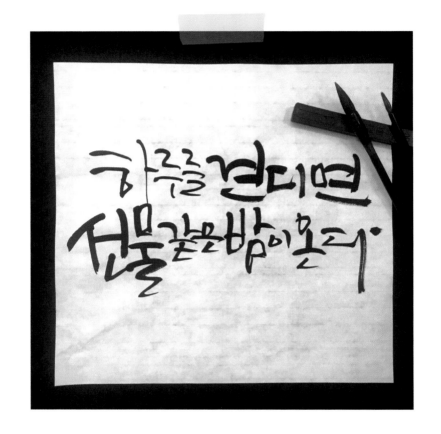

공감입니다. 밤이 없다면 어땠을까 상상만으로 힘들죠?
낮에는 특별한 흔적남기기, 밤에는 조용한 꿈꾸기
그리고 하루를 생각하며 글씨쓰기

'하루를'에 'ㄹ'이 세 개나 나오네요.
획이 많아 자칫 무거울 수 있으니 가볍게 써보죠. 중심선을 맞추어 써 봅니다.

'견디면'
조금 비장한가요? 느낌을 살리려면 글자 획을 조금 딱딱하게 굵게 써보는 것이 좋겠죠.

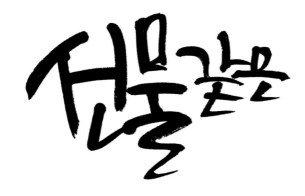

'선물 같은'에서 선물을 조금 강조하듯 써보죠.

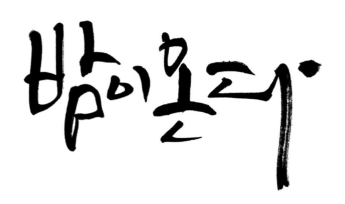

'밤이 온다'를 똑같은 크기로 쓴다면 한 눈에 읽혀지기 어려울 거에요.
중요한 말 강조하고 싶은 말에 의미를 실어 봅니다.

두 마디씩 써 봅니다.
굵기를 달리하여 연습합니다.

단어와 문장은 이렇게 달라요.
단어는 크기, 굵기를 균형 있게 맞추지만, 단문부터는
연결어, 서술어가 들어가기 때문에 강약을 확실하게 해 주어야 합니다.

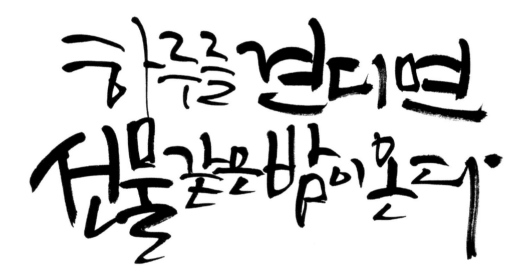

하루를 견디면

선물같은 밤이 온다

이제 전체를 종이 한 장에 완성해 봅니다.
한 쪽에 치우치지 않도록 위치를 잘 생각하여 완성도 있는 글씨를 써 봅니다.

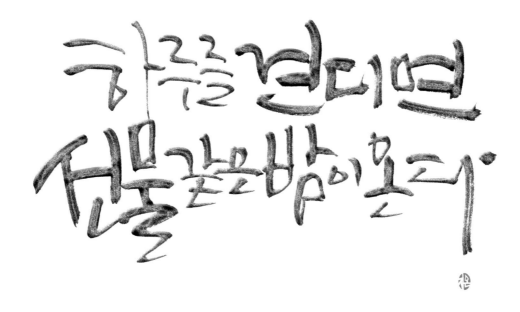

하루를 견디면
선물같은밤이오리

글씨에 독특한 스타일을 입혔네요.

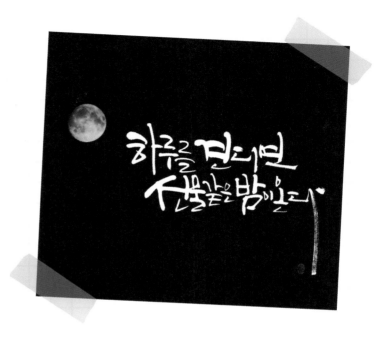

✳ **하나 더**

자주 듣는 질문 중 하나가 '얼마나 써야 잘 쓰게 됩니까?' 에요.

늘 하는 대답이지만 기간은 중요하지 않아요. 얼마나 많은 시간을 확보하여 집중했느냐가 답입니다.

연습을 이길 자는 없으니까요.

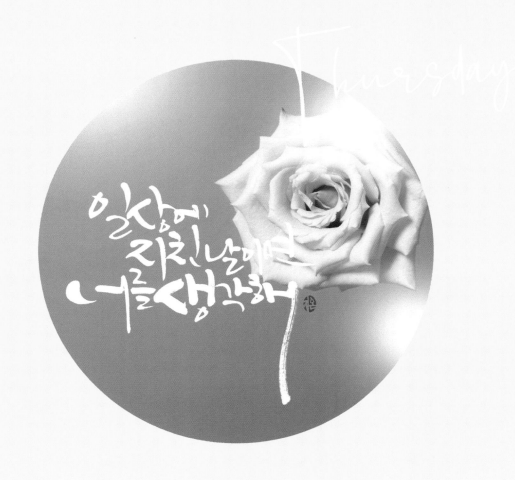

Thursday

일상에
지친날에서
너를생각해

목요일

*

가끔 촌스럽기도 하고
대화도 안 통하는 것 같고
부담스럽다는 느낌이 들 때도 있지만

일상에
지친 날이면
너를 생각해

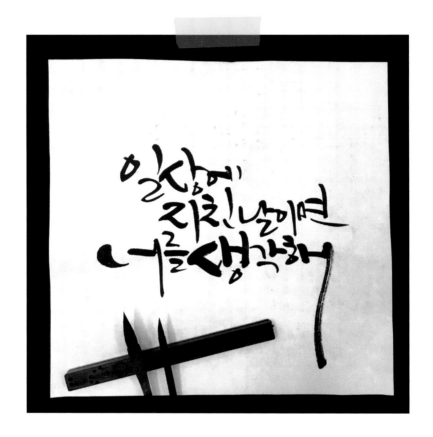

마음을 나누는 사람이 있다는 것은 무조건 행복한 일이죠.

일상에 지친 날이 많았나요?

시시콜콜한 얘기가 필요한 날입니다.

'일상에'를 써 봅니다.
자연스러운 획이 나올 수 있도록 써 봅니다.

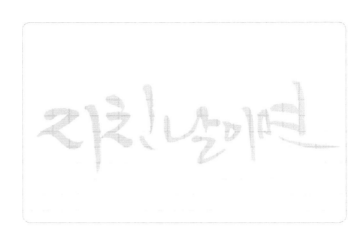

단조롭지 않게 써 줍니다.

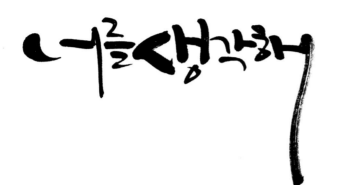

단문입니다.
정말 생각하는 마음을 갖고 쓰고 있나요?

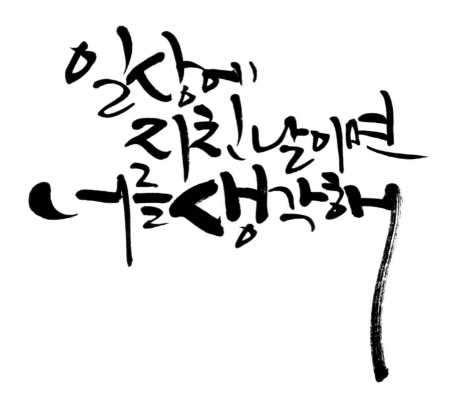

일상에
지친 날이면
너를 생각해

문장을 한 번 읽어 보고 생각해 보고
마디씩 써 본 글씨를 한 번의 호흡으로 완성해 보죠.

일상에 지친 날이면 너를 생각해

라인작업이 들어간 캘리그라피입니다.

캘리그라피는 단순히 글씨만을 쓰는 것이 아닙니다.

한글을 쓸 수 있다면 누구나 캘리그라피를 할 수 있지만, 어떤 마음이 실려 있느냐에 따라 사람의 마음이 움직이죠.

연습을 통해 어느 정도 기술을 익혔다면 무엇을 어떤 마음으로 쓸 것인가를 생각해 보는 시간을 가져야 합니다.

그리고 마음을 담고 감정을 실어 표현해야 하는 거죠.

감정은 어떻게 실어야 할까요. 억지로 그려내는 것이 아니라 투박하더라도 자연스럽게 마음을 표현하는 것입니다.

너무 기교에 치우치지 말고 자신만의 글씨를 순수하게 담아내 보세요.

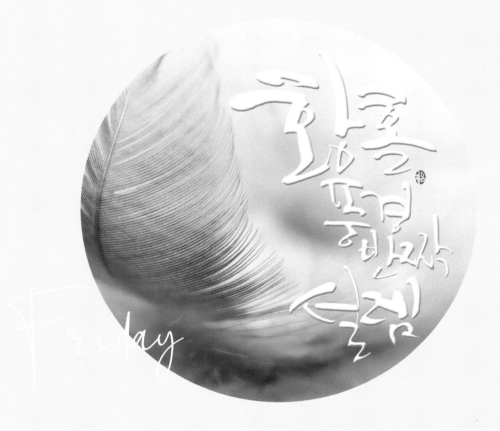

Friday

금요일

＊

반짝반짝 빛나고 두근두근 설렘이 있는 날

도심 곳곳의 촘촘한 점포와 카페는
사람들로 북적입니다.

내 마음도 따라 북적입니다.

마음이 황홀한 순간입니다.

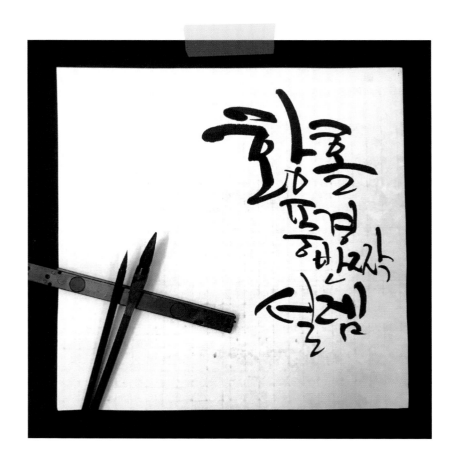

사람들은 서로의,
도심 곳곳 공간을 채웁니다.
도심은 황홀하고
사람은 풍경이고
하늘을 반짝이고
마음은 설렘이고
진짜 오늘은 모두 행복해 보입니다.

단어를 하나씩 써 봅니다.
황홀한 느낌을 갖고 풍경을 그려 보고 반짝이는 순간을 생각하고 설렘을 상상합니다.

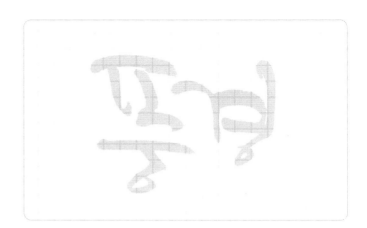

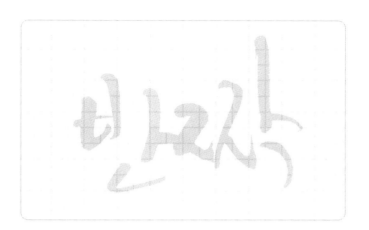

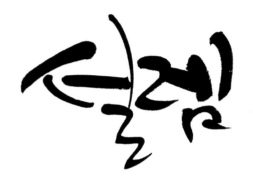

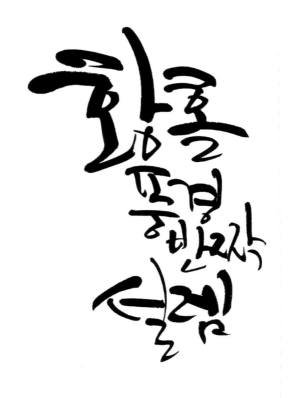

네 단어를 하나의 이미지처럼 써 볼까요?
굵기도 서로 달리하면서 전체적인 느낌을 표현해 보세요. 각자의 자리는 지키면서 서로 어우러지게 써 봅니다.

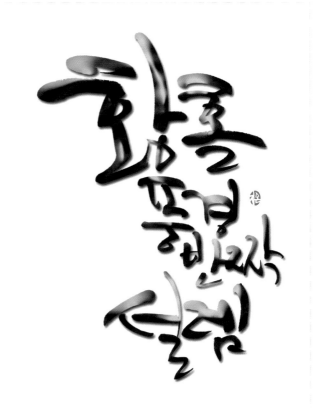

글씨에 그라데이션을 주었습니다.

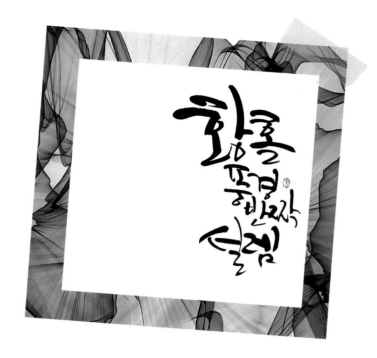

✳ **하나 더**

먹물로 글씨를 쓰다보면 물 조절을 잘 못하는 경우가 있어요. 획이 자주 번지나요?
파지에 붓을 묻혀가며 먹의 농도를 확인해보세요. 번짐으로 인한 실수를 줄일 수 있습니다.

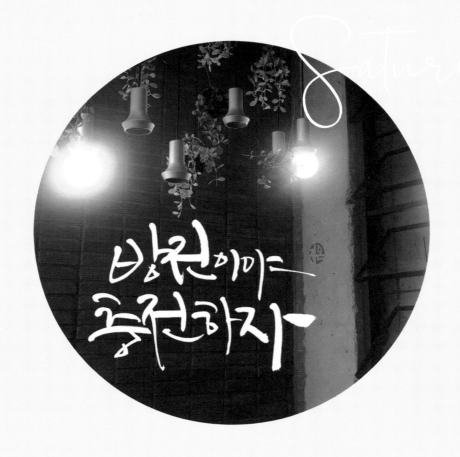

Saturday

토요일

*

계단을 내려가야지
오를수록 벅찼던 계단
벽돌을 빼내야지
쉼 없이 쌓아올린 벽돌

한 걸음씩 천천히 가야해
하루가 충분하도록
목소리를 내야해
거칠지만 순수하게

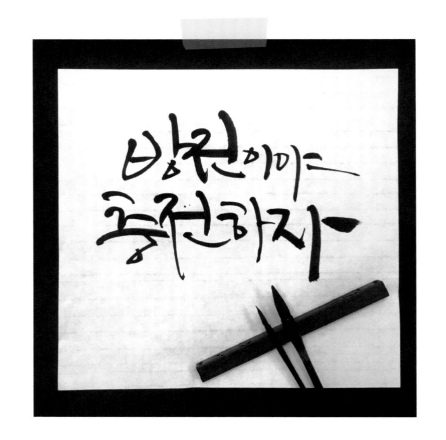

충전하자.

방전 된지 오래야.

매일이 방전입니다.
'방전'에 힘을 줘 볼까요.

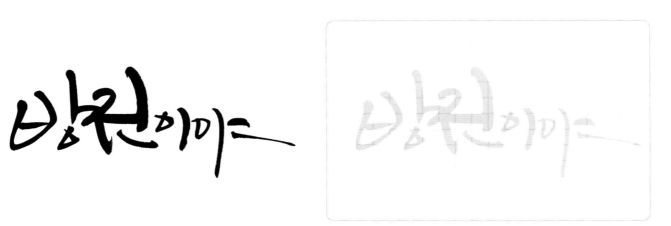

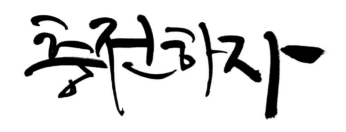

'충전하자'는 끝을 좀 강조해 보죠.
글자 사이를 좁히고 단조롭지 않게 써 봅니다.

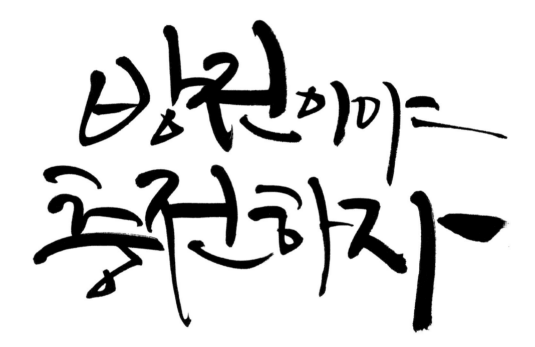

이제 전체를 써 봅니다. 네 자씩 두 줄입니다. '방' 아래 '충', '전' 아래 '전'을 줄 세우듯 쓰는 것은 피합니다.
글자 사이를 좁혔듯이 줄 사이도 좁혀 씁니다. 균형이 맞았나요?

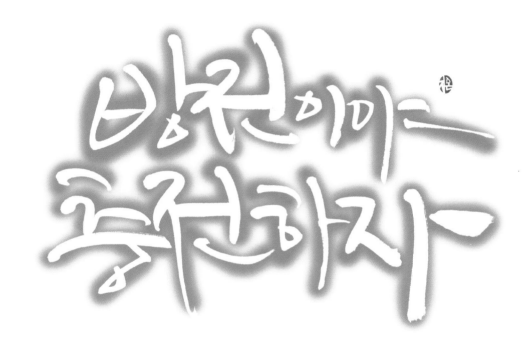

색을 바꿨습니다.
다양한 툴을 이용하여 재미있게 표현해 봅니다. 사진에 글씨를 올리는 작업도 다양하게 해 봐야겠죠.

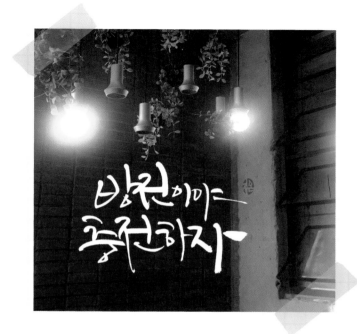

✳ 하나 더

계속 반복되는 말이지만 글씨를 쓸 때 중심선을 맞춰 써주는 습관을 들여야 합니다.

획과 공간의 균형도 중요하지만 우선 글자 간 균형이 맞아야 가독성이 떨어지지 않아요.

중심선 맞추는 기본기를 확실히 한 후에 다양한 표현을 해보기로 하죠.

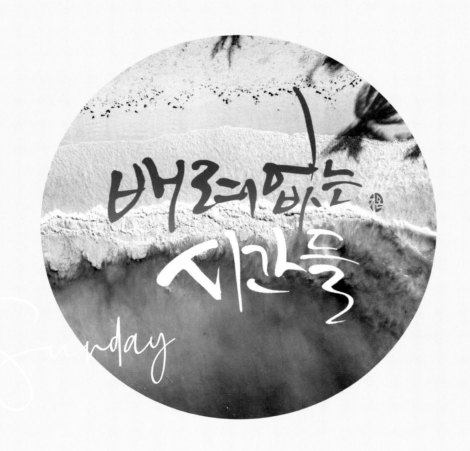

버려지 않는
시간들

Sunday

일요일

✳

햇살이면 비추는 대로
바람이면 부는 대로
비가 오면 내리는 대로
쉼이 좋은 날

다리 쭉 뻗고
소파에 널부러지고
영화 한 편
드라마 한 편
음악 한 곡
커피 한 잔의
모든 여유가 행복하다.

그러나 바람처럼 흘러가는 배려 없는 시간들
그날을 우리는 주말이라 부른다.

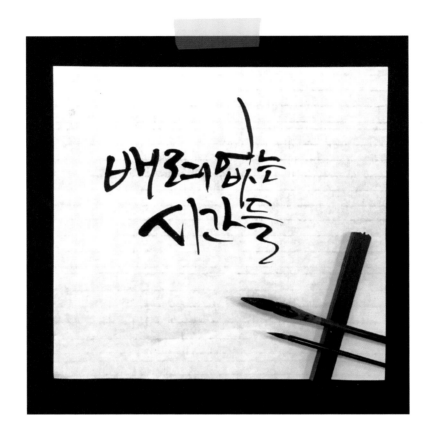

배려 없는 시간들

위로의 글씨를 써 볼까요.

'배려'
한 단어를 먼저 써 보세요.

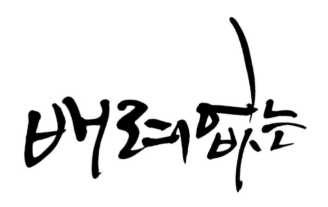

받침이 있는 글자와 없는 글자가 섞여 있으니 전체를 보면서 안정감 있게 써 봅니다.

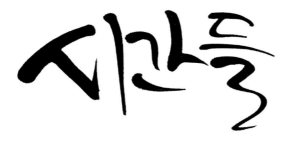

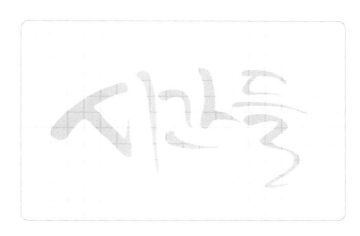

시간이 바람처럼 흘러갑니다.
딱딱한 느낌보다는 부드럽게 쓰는 것이 더 효과적이겠죠.

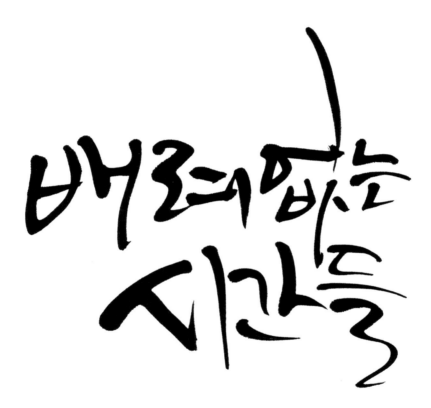

버리어 �마는
시간들

전체를 써 봅니다.
종이 전체를 보면서 레이아웃을 잘 잡아야 합니다.

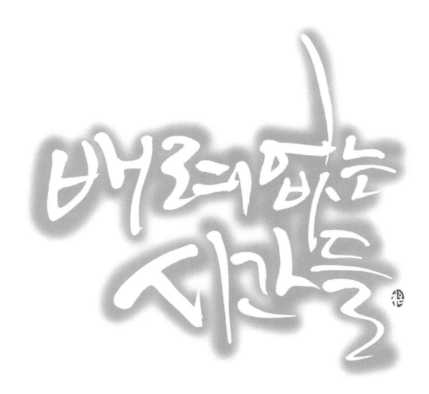

글씨에 색을 입혔습니다.

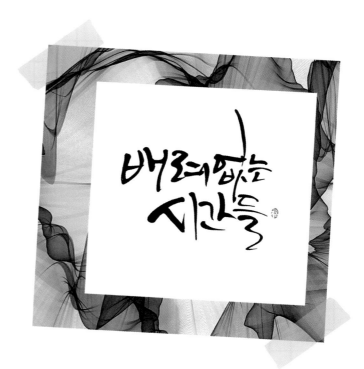

※ <u>하나 더</u>

글씨의 중심선 맞추는 것이 어려운가요?

글자 사이를 붙이는 것, 줄 사이를 붙이는 것, 이런 것들은 사실 공간의 개념을 잘 이해하고 있어야 나오는 것입니다.

획끼리의 공간이 너무 좁지는 않은지, 또는 너무 넓지는 않은지 균형을 잘 맞추며 연습하도록 해요.

Chapter 3

\#

사계절을 느끼며

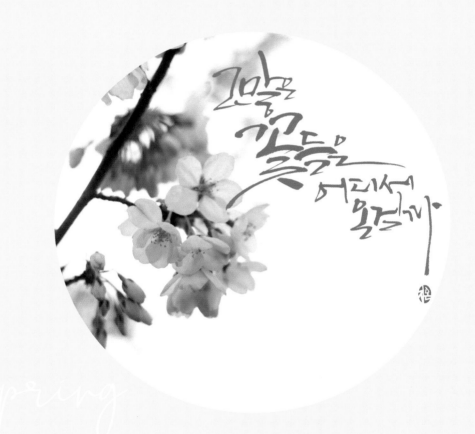

그리움
가득히
어디서
오는지

Spring

봄

＊

봄입니다.

익숙한 계절의 시작이지만
늘 새롭고 신비한 봄입니다.

봄은 어김없이 오고
봄기운 따라
꽃향기가 진동합니다.

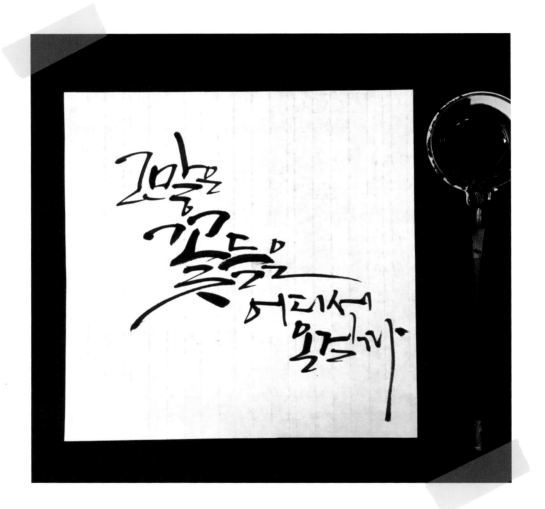

봄바람 따라 어디서 왔는지 모를 꽃들이 핍니다. '그 많은 꽃들은 어디서 온 걸까'
글씨를 보지 않고 천천히 레이아웃을 잡아 봅니다. 강약을 주며 느낌을 잡아 한 호흡으로 써 봅니다.

한 호흡으로 긴 문장을 쓰는 것이 어려웠나요?
이제 하나씩 써봅니다. 중심선을 잘 맞추고 단조롭지 않게 글씨에 디자인을 합니다.

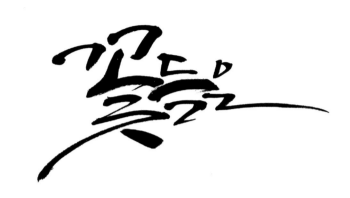

어린시에

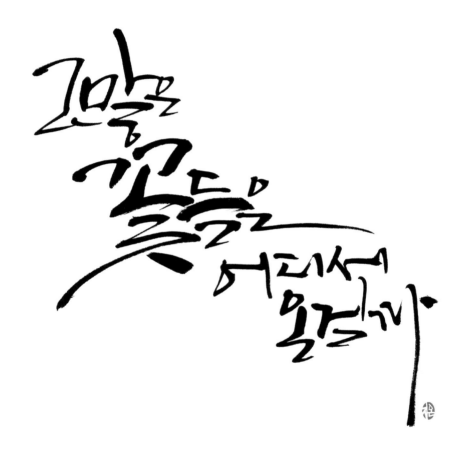

이제 다시 전체를 써 볼까요?
봄을 느끼며 글씨로 마음을 담아 봅니다.

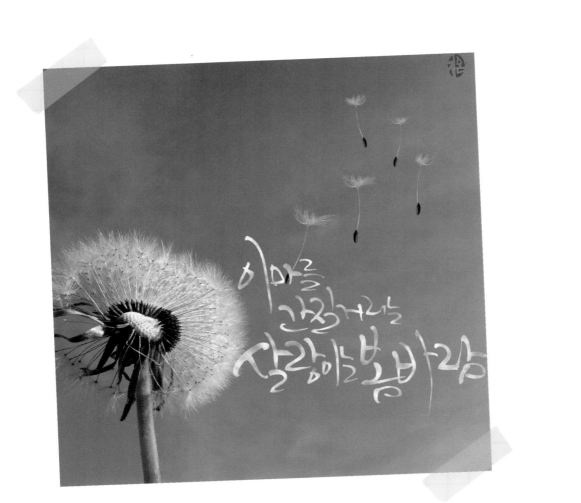

이마음
그렁거리는
딸기애봄바람

✳ 하나 더

chapter2 에서 글씨를 바로 보고 연습했다면,

chapter3 에서는 먼저 글씨를 보지 말고 문구만 보고 혼자 써 보는 연습을 하세요.

중봉, 한글의 구조 등 중요한 몇 가지를 숙지하면서요. 이제 혼자만의 느낌 찾기 시작입니다.

같은 풍경에도 서로 다른 감정을 느끼기 때문이죠. 그 감정을 개인의 독특한 글씨로 표현해 봅니다.

모두의 글씨가 훌륭한 캘리그라피가 될 수 있으니까요.

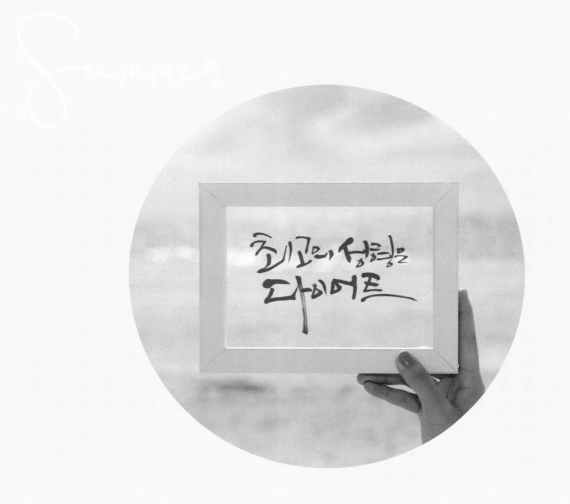
Summer

여름

✳

여름입니다.
평온했던 몸과 마음이 갑자기 분주해지기 시작합니다.
휴가도 가야하고 다이어트도 해야 하고

여름이면
평범한 내 모습이 싫어집니다.
최고의 성형은 다이어트라니
독한 마음으로
시작하다 지칠지라도
비장하게

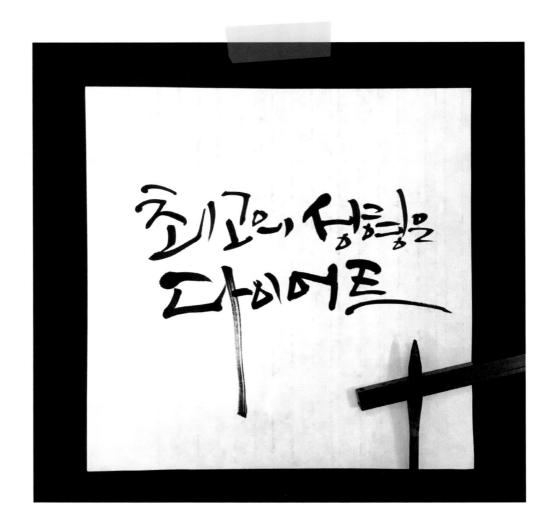

기본 재료를 준비합니다. 전체 문구를 써보죠.
글씨를 쓰면서 다이어트는 벌써 끝났어요. 스스로를 위로해 버렸습니다.

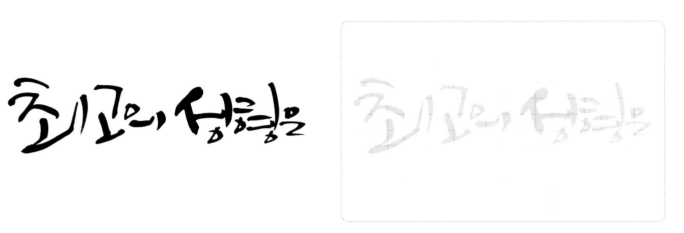

읽고 이해하고 상상하면서
리듬감 있게 한 줄씩 천천히 써 봅니다.

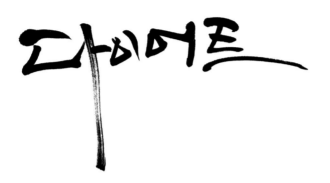

글자의 강약을 조절하면서 천천히 써 봅니다.

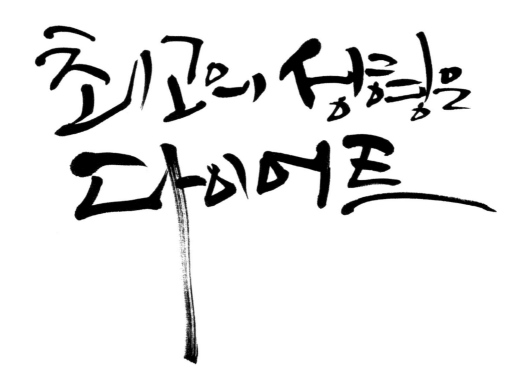

최고의 성형은 다이어트

다시 전체를 써 봅니다.

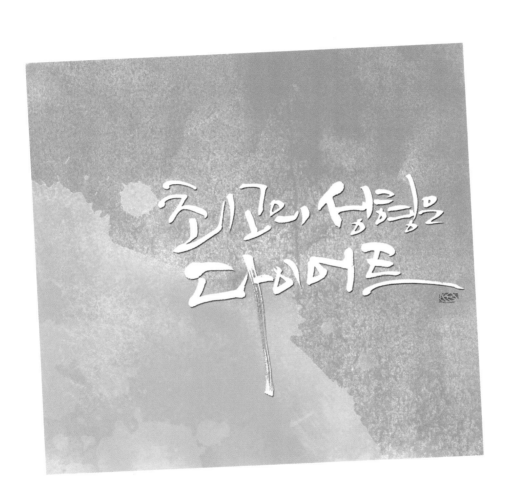

최고의 성형은 다이어트

✳ **하나 더**

먹물이 자주 끈적해지나요?

먹물은 접착제의 역할을 하는 아교성분이 들어가 있어요. 더운 여름에는 특히 빠른 수분의 증가로 농도가 진해질 수 있죠.

온도가 높을 때는 먹물과 물을 잘 섞어 사용하도록 합니다.

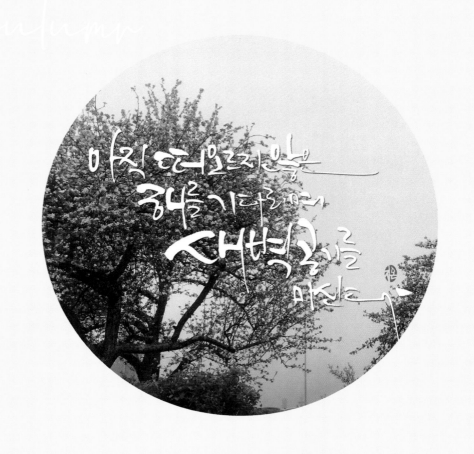

Autumn

아직 떨어지지않은
해를 기다리며
새벽꽃을
맞는다

가을

✳

가을은 묘한 계절입니다.
설렘도 열정도 사라졌지만
허공과 바람이 감각을 깨우는 계절이죠.

도시 빌딩 사람들 사이에
숲과 나무 꽃을 품은 마음입니다.
새벽 공기에 긴 숨을
쉬어보고 싶은 마음입니다.

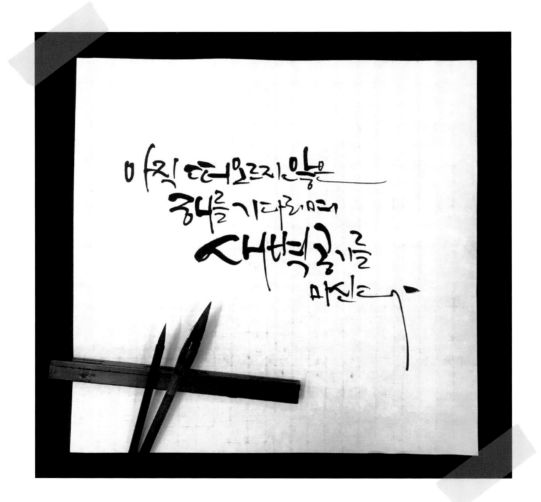

글자 수가 많습니다.
어느 마디를 끊어서 어느 위치에 쓸 것인 생각하고 부드러운 글씨로 전체를 보면서 써 봅니다.

아직 떠오르지 않은

마디씩 끊어 연습합니다. 캘리그라피는 띄어쓰기를 잘 하지 않아요. 그러면서도 읽는데 무리가 없어야 합니다.
그러기 위해서는 글씨 크기나 굵기에 변화를 주어야 해요. 글자 간 차이가 느껴지도록 변화를 주면서 천천히 연습합니다.

해를기다리며

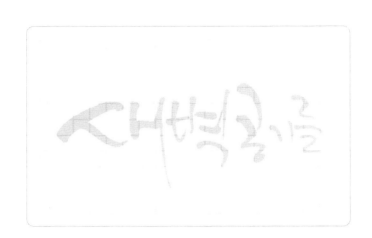

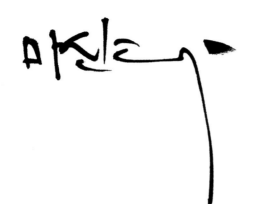

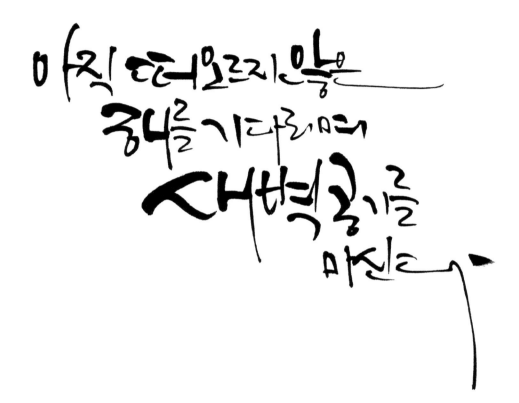

아직 떠오르지 않은
해를 기다리며
새벽공기를
마신다

다시 전체를 써 봅니다.
글자 하나하나를 읽어보지 않아도 한눈에 읽힘이 가능해야 해요. 글자 수가 많아도 한 덩어리 같게 말이죠.

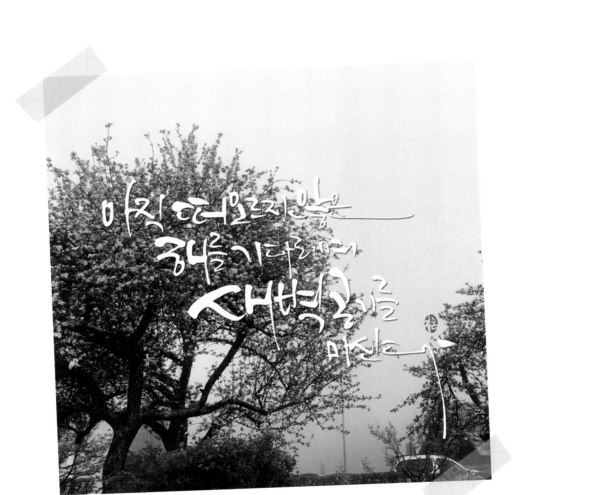

아직 떠오르지 않은
해를 기다리며
새벽길을
나선다

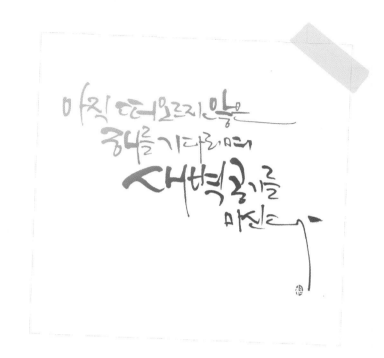

※ 하나 더

장문은 많은 연습이 필요합니다. 글자 간 공간의 개념, 전체적인 흐름을 잘 생각하며 써야 하죠.

메시지를 어떻게 전달할지 고민해 보세요.

Winter

겨울

몇 번의 겨울을 만났나요.

바쁜 일상에 눈꽃을 보고도 모르는 척 지나가지는 않았나요.

눈과 낭만은 친구였어요.

그러나 시간은 나이를 들게 하고

눈과 낭만은 헤어졌어요.

뭐 달라질 것도 없는데 그렇게 마음은 삭막해져 갑니다.

그래도 눈꽃은 보고 싶어요.

송이송이 나뭇가지에 핀 눈꽃은 정말 예쁘잖아요.

먹물을 준비합니다. 이번에는 막 주운 나뭇가지로 써보려고 합니다. 나뭇가지는 어떤 것이나 관계없어요.
부러진 모양이 제각각인 나뭇가지는 붓과 어떻게 다를까요?

나뭇가지는 붓처럼 먹물을 머금고 있지 않습니다. 글자 한 자를 다 쓰기도 전에 먹물을 몇 번이나 묻혀 줘야합니다.
그래도 나뭇가지로 글씨를 쓰는 일은 아주 재미있습니다. 아주 건조한 획이 가능하거든요.

나뭇가지도 연습이 필요해요. 글씨를 다 쓴 후에 글자 사이사이에 물방울을 떨어뜨립니다.
나뭇가지로 쓸 때에는 뾰족한 부분 때문에 종이가 찢어질 수도 있으니 조심해서 천천히 연습합니다.

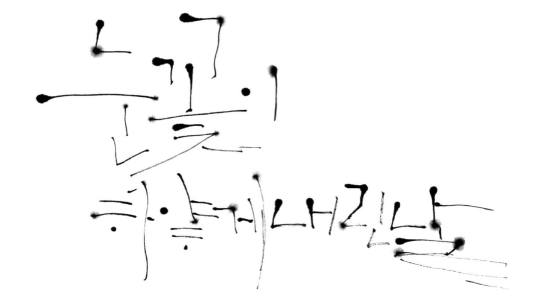

이제 문장을 다 써보죠. 공간을 잘 생각하고 먹이 번지지 않게 먹물 양도 조절하면서 완성해 봅니다.
정말 눈꽃이 내리는 것 같나요?

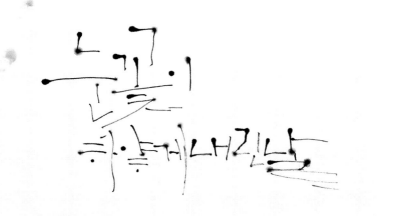

Chapter 4

\#

소소한 행복

액자

✳

말하고 싶은 이야기가 있나요?
소통이 필요한가요?

가족에게 친구에게 혹은 나에게
좋은 말을 선물해 보세요.

1 액자, 종이 먹물, 붓 혹은 붓펜을 준비합니다.
 4×6, 5×7, 6×8 사이즈가 일반 액자 사이즈예요.
 액자는 어느 것이든 관계없지만, 액자가 너무 작으면 글씨를 쓸 곳이 없습니다.
 작은 액자일 경우에는 글자를 많이 넣지 않도록 합니다.
 여기서는 15×15(cm) 정사각형 액자를 사용했어요.

2 종이는 150g 이상으로 액자사이즈에 맞게 오려줍니다.

3 오린 종이에 생각한 문구를 정리합니다.
 월요일 문구 '시작은 반이다'를 썼습니다. 문구에 맞게 레이아웃도 잘 생각해보세요.
 개인 도장이나 전각 등으로 마무리 해줍니다.
 완성된 글씨를 액자에 끼웁니다.

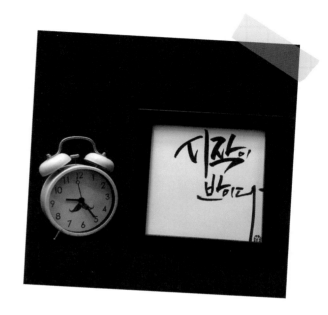

※ 하나 더

앞서 이야기했듯이 액자를 비롯하여 여기서 다루는 모든 작품들은 먹만을 이용한 작품들입니다.
붓 외의 도구들을 거의 준비할 필요가 없어요. 컬러나 그림을 넣지 않은 검은 먹의 분위기를 느껴 보세요.
컬러 작업이나 그림 작업은 다양한 응용 방법을 통해 작업할 수 있습니다.

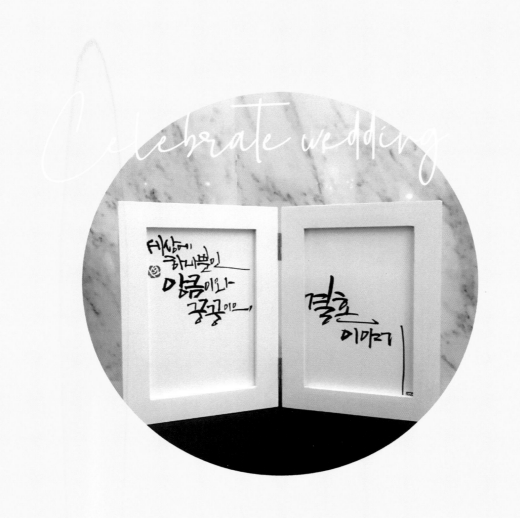

Celebrate wedding

결혼 축하 액자

✳

액자는 다양하게 쓰입니다.
좋은 인테리어 소품부터
결혼, 생일 등 축하선물로도 충분하죠.

같은 액자 다른 느낌의
결혼 축하 액자를 만들어 볼까요.

1 앞서 설명했듯이 적당한 액자와 150이상의 종이를 준비합니다.
 그 밖에 먹물과 붓 혹은 붓펜 등 글씨도구도 필요하겠죠.

2 액자 크기에 맞게 종이를 오립니다.

3 두 장이 준비되었습니다. 어떤 문구로 마음을 담아볼까요.
 문구가 준비되면 어떤 레이아웃으로 쓸까도 고민해 봅니다.

4 이름 대신에 재미있는 별명을 넣어봤어요. 이제부터 새로운 결혼 이야기가 시작되겠죠.

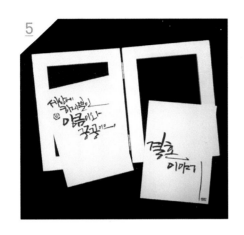
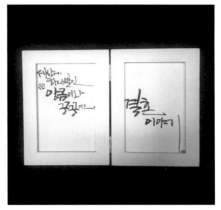

5 완성된 글씨를 액자에 끼워볼까요.

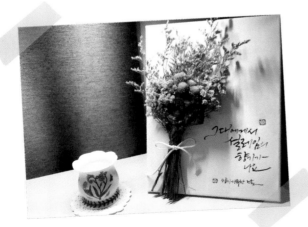

드라이플라워 작업을 한 캔버스 액자에요.

완성된 액자에 글씨 작업을 요청받은 간단한 작업입니다.

결혼사진을 출력해서 예쁜 카드액자를 만들 수도 있어요.

조금 특별한 선물이 될 것 같네요.

이 밖에도 취향에 맞는 다양한 액자를 만들어 볼 수 있습니다.

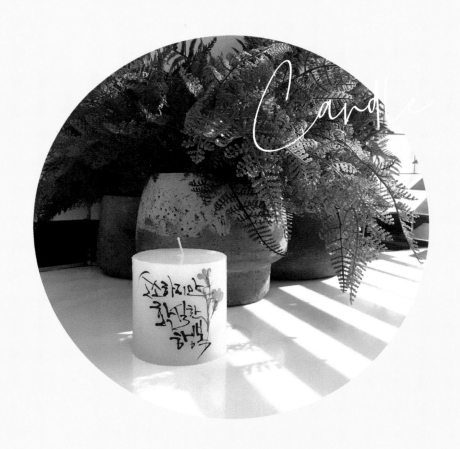

Candle

양초

✳

캘리그라피로 꾸며진 양초 작업을 해보죠.
이 작은 소품은 창틀 책장 사무실
어느 곳에 있어도 잘 어울립니다.

소소한 행복이란 이런 것일지도 몰라요.
작지만 그냥 흘려보내지 말아요.
'참 예쁘다'를 느끼면 작은 양초도 소중해집니다.

1

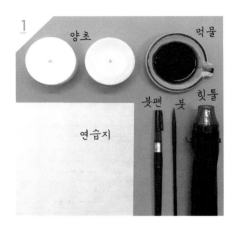

양초 먹물

붓펜 붓 힛틀

연습지

2

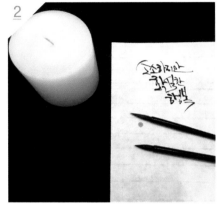

3

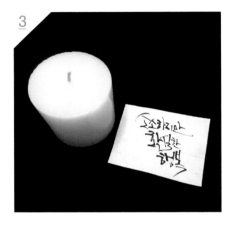

1

양초는 지름 6cm 이상, 길이는 10cm 내외로
나머지는 연습지, 먹물, 붓, 세필, 힛틀 혹은
다리미를 준비합니다.

2

양초에 어떤 문구를 넣으면 좋을까요.
집에 놓을지 사무실에 놓을지 선물로 줄 것인지
를 잘 생각해서 문구를 정합니다.
'소소하지만 확실한 행복'이란 이런 것이겠죠.
레이아웃을 잘 잡고 양초 옆면에 들어갈 정도의
크기로 씁니다.

3

완성된 글씨를 양초 크기에 맞게 오립니다.

4

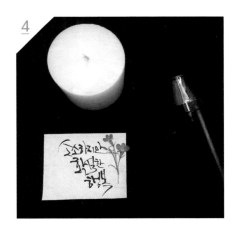

4

은은한 분위기를 위해 압화를 함께 작업해
봤습니다.

5

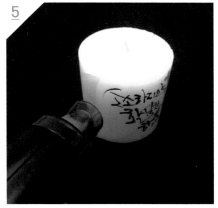

5

종이와 압화를 양초에 대고 다리미나 힛툴을
이용하여 접착시킵니다. 초와 종이 사이에 기
포가 생기지 않도록 천천히 합니다.
열이 높으면 촛농이 떨어질 수 있으니 온도를
잘 조절해가며 작업합니다.

6

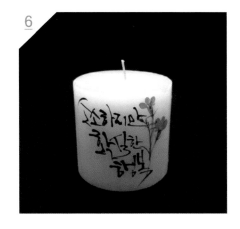

6

완성한 작품이에요.
작지만 예쁜 캘리그라피 양초가 되었습니다.

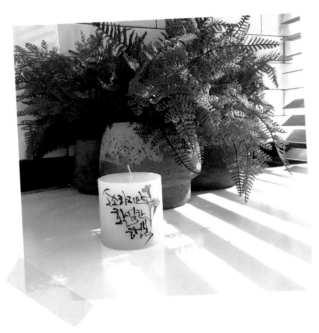

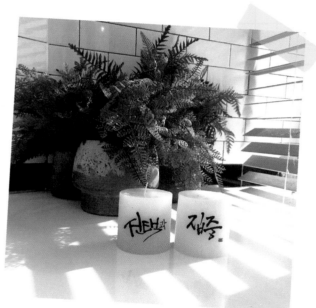

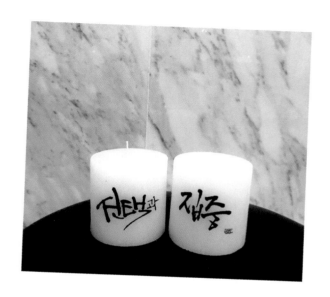

✳ 하나 더

캘리그라피 양초는 주로 인테리어 소품으로 많이 활용하지만 불을 피워 사용하기도 하죠.

이 경우에 초는 타고 종이는 남아있게 됩니다.

작업한 양초에 불을 피워야 할 경우에는 티라이트용 초를 따로 구입하여 작업하는 것이 좋습니다.

그러면 불을 피운 티라이트만 갈아 끼울 수 있어 편리하죠.

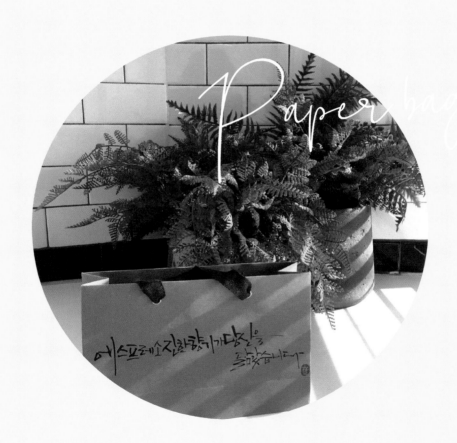

Paper bag

에스프레소진화함께개당을
하였습니다

종이가방

✳

종이가방에도 글씨를 쓸 수 있겠죠?
누군가에게 마음을 담은 선물을 할 때
봉투에 하나뿐인 글씨를 써서 준비해 보세요.

특별한 게 없어도
특별해 보일 것이 분명합니다.

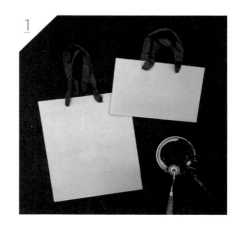

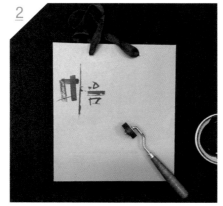

1 종이가방 먹물 붓 붓펜을 준비합니다. 여기서는 붓 외의 도구로 롤러와 나무젓가락을 사용했어요.
 작업은 크라프트 종이가방을 사용했지만 글씨를 쓸 수 있는 모든 종이가방이 가능합니다.
 사이즈도 여러 가지가 있어요. 용도에 따라 다양한 작품이 가능하겠죠.

2 '마음만 넣었어요' 에서 '마음'에는 붓 대신 롤러를 사용합니다.
 롤러는 붓과 또 다른 느낌을 가지고 있어요. 면을 균등하게 사용하려면 힘 조절을 잘 해야 하죠.
 재미있는 작업이지만 이것도 연습이 필요합니다. 레이아웃을 잘 잡아 글씨를 써 볼까요?

3 나머지는 붓과 나무젓가락을 함께 사용했어요.
 나무젓가락은 먹물을 머금고 있지 않아요. 붓과 달리 먹물을 자주 묻혀가며 글씨를 쓰도록 합니다.

4 완성된 모습입니다. 더 다양한 문구로 예쁜 종이가방을 꾸며 보세요.

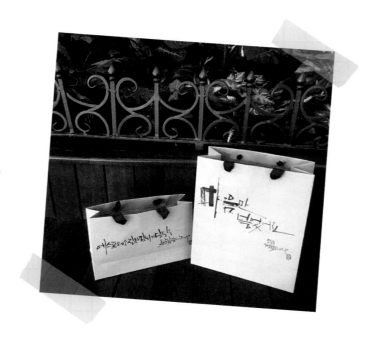

✳ **하나 더**

종이가방은 선물용으로 많이 사용하지만 작은 물건들을 넣어두는 수납용으로 좋아요.

종이가방 옆면에 내용물을 적고, 책꽂이에 여러 개를 나란히 꽂으면 한결 정리가 된 분위기를 느낄 수 있습니다.

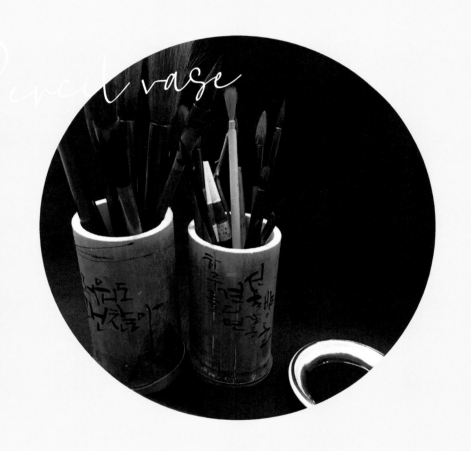

Pencil vase

연필꽂이

*

생각해보면
생활 속에 캘리그라피로 꾸밀 수 있는
소품이 참 많습니다.

투박스럽지만 분위기 있는 연필꽂이로
분위기를 살릴 수도 있죠.

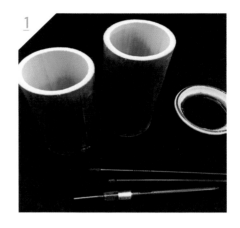

1 대나무 통과 먹물 붓 등을 준비합니다.
 대나무 통은 용도가 다양하나 시중에 많이 팔지 않기 때문에 몇 개씩 주문 제작을 하거나 만들어 사
 용하죠.

2 나무 재질은 먹이 잘 스며들기 때문에 코팅을 하지 않았다면
 먹물을 묻혀 바로 글씨를 쓸 수 있습니다. 문구를 정한 후에 실제 크기에 맞게 연습을 합니다.
 글씨를 가로 혹은 세로로 문구에 맞게 레이아웃을 잡고 바로 글씨를 써서 작업합니다.

3 완성된 연필꽂이입니다.
 투박하지만 멋스러운 분위기를 연출해 낼 수 있습니다.

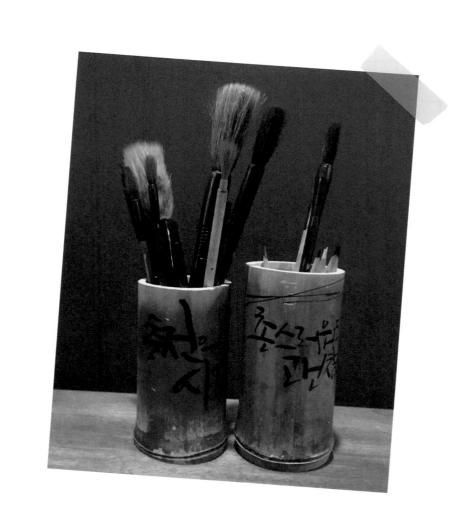

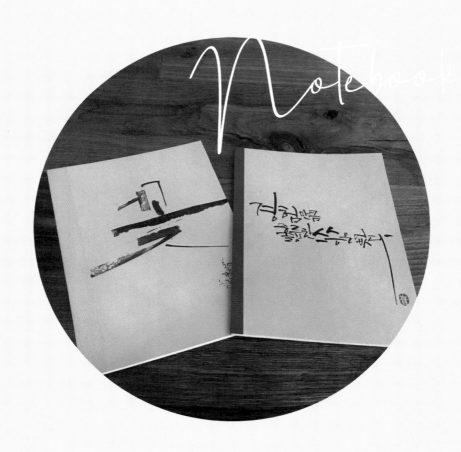

무지노트

✳

표지에
아무 무늬나 글씨가 없는
무지노트가 있죠.
무엇인가 써야 할 것 같은 분위기입니다.

궁금한 이 노트에
정체를 달아보겠습니다.

1

아무 무늬는 없지만 책 등에 포인트 칼라를 준 무지노트와
그 밖에 붓 붓펜 먹물 롤러 나무젓가락을 준비합니다.

2

노트 안에 어떤 내용을 담을 것인지 정했나요?
그럼 표지를 장식해보죠. 어떤 문구가 좋을지
고민을 하고 레이아웃을 잘 생각해 봅니다.

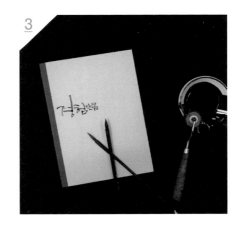

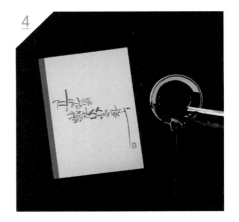

3

'경험만큼 훌륭한 스승은 없다' 와
'꽃'을 씁니다.

4

전각 등으로 마무리를 합니다.

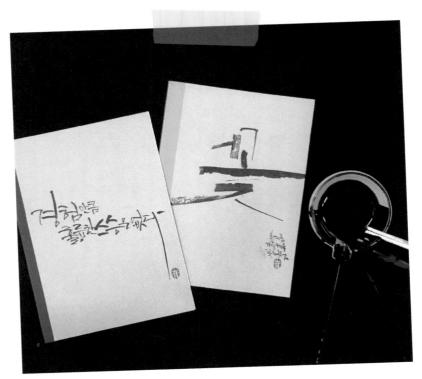

완성된 노트입니다.

표지부터 장식한 노트, 내용도 풍요롭게 만들어 보세요.

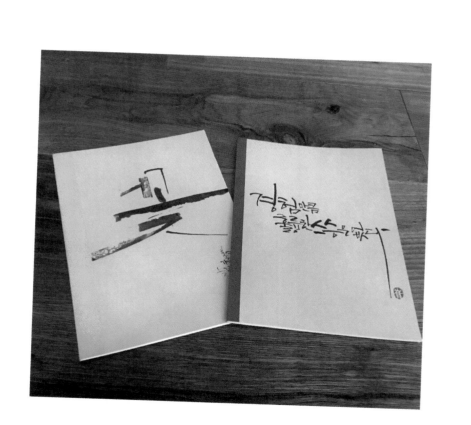

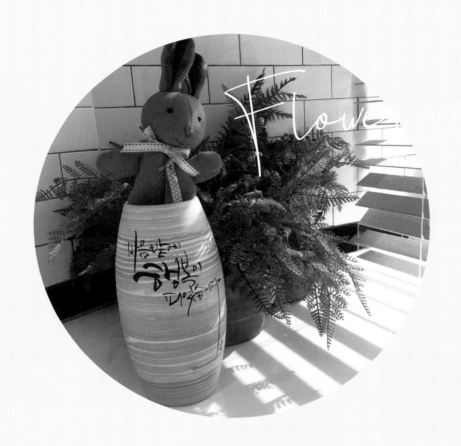

Flower vase

꽃병

꽃은 사람을 몽롱하게 만들 때가 있습니다.
때로 꽃집도 그냥 지나치기 힘들어요.
나를 위해 한 다발의 꽃을 삽니다.
아니 사실 한 다발은 마음뿐이고
두 송이만 사서 돌아옵니다.

글씨를 써서 꽃병을 꾸며봐야겠습니다.
꽃은 두 송이지만 꽃병은 큰 것으로요.

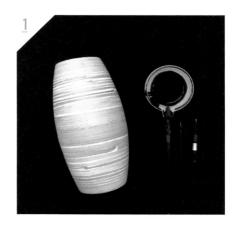

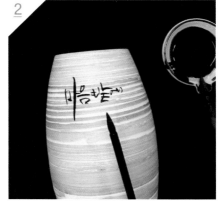

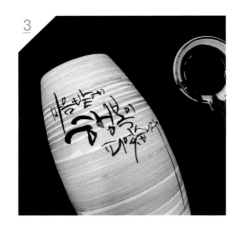

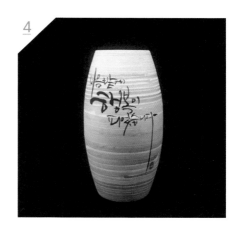

1 먹물과 붓만 있으면 못 할 것이 없죠.
예쁜 팬시점에서 나뭇결로 만들어진 꽃병을 구입, 먹물과 붓을 함께 준비합니다.
꽃병에는 어떤 문구가 어울릴까 한참을 고민합니다.

2 문구를 정하고 글씨를 씁니다.
나무로 만들어진 꽃병이라 먹물이 잘 스며듭니다.
곡선으로 되어있으니 천천히 써야 해요. 한 번 틀리면 고칠 수도 없으니까요.

3 글자 사이 행 사이 다 붙여서 하나의 이미지를 갖게 씁니다. 글자 수는 적어도 좋아요.
꽃병이니 '꽃' 한 글자만 써도 되죠. 다 써내려간 글씨 밑에 전각을 꾹 눌러 마무리를 합니다.

4 글씨만으로 행복한 꽃병이 완성됩니다.

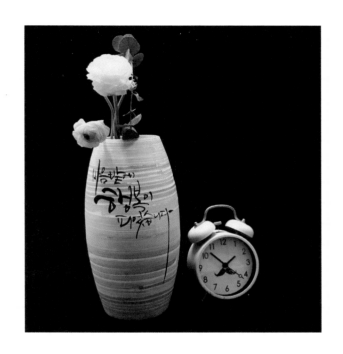

✳ 하나 더

텐바이텐, 버터, 다이소 등에서 다양한 종류의 꽃병을 판매합니다.

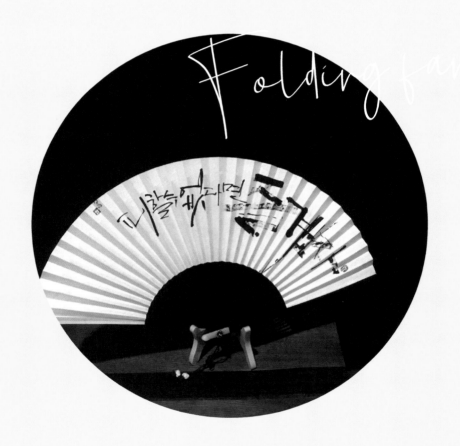

부채

＊

계절은 어김없이 바뀌고
부채를 찾는 여름이 오죠.
햇빛 쨍한 날씨에
마음은 예민해지고 몸은 지쳐갑니다.

사람도 날씨도
모두 완벽하다면 좋겠지만
그럴 수 없다면
피할 수 없다면
즐겨봐요.

1 한지 부채입니다. 한지로 만든 부채는 시원하기도 탁월하지만 휴대하기가 간편해 없어서는 안 될 여름 필수품입니다.
한지 부채도 모양과 크기에 따라 여러 종류가 있어요. 여기서는 접선에 작업합니다.
그 밖에 먹물과 붓 붓펜 롤러 등을 준비합니다.

2 부채는 다양한 레이아웃이 있어요. 어느 작업이나 마찬가지지만 어떤 글을 어떻게 담아내느냐는 캘리그라피 작업에서 가장 어려운 부분입니다.

3 글씨를 부채 모양대로 돌려가며 쓰는 것이 일반적이에요. 가장 안정적으로 보이기 때문이죠.
부채는 살이 있기 때문에 일반 종이에 쓰는 것보다 어렵습니다.
왼손으로는 부챗살을 펴가며 천천히 글씨를 씁니다.

4 부채가 완성되었습니다.

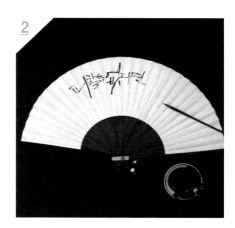

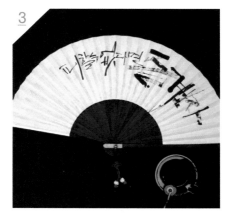

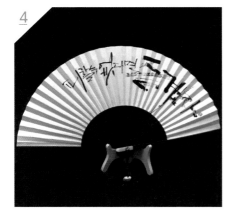

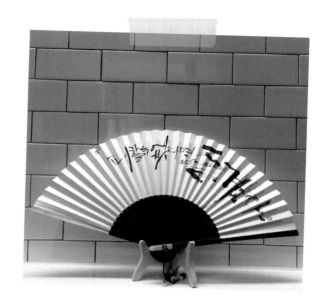

✳ 하나 더

부채는 접을 수 있는 부채와 접을 수 없는 부채가 있어요.

동그란 나비선 등은 접을 수 없죠. 접을 수 있는 부채를 접선이라고 하는데 접선은 휴대하기가 좋습니다.

모양과 크기에 따라 부채의 종류가 많으므로 다양한 부채에 글씨를 써 보세요.

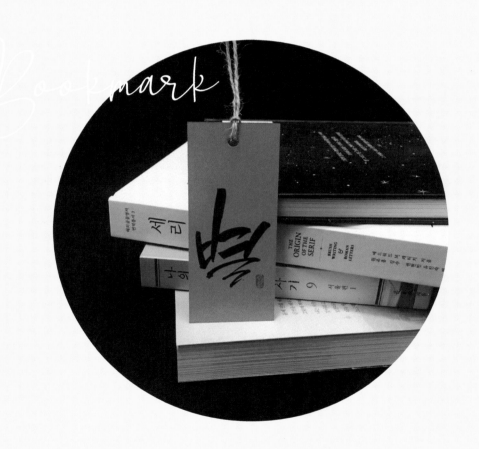

책갈피

✳

책, 좋아하세요?
누군가의 시간 공간 흔적 상상
이런 이야기들은 벅찬 공감을 형성하기도
자극제가 되기도 하죠.

책마다 책갈피가 있습니다.
책 속의 좋은 말을 적어놓기도
나의 다짐을 적어놓기도 합니다.
딱 하나뿐인 책갈피
책에게 좋은 선물이 되겠죠.
저에게도 그렇고요.

1

2

3

1

이번에는 종이가 조금 두꺼워야 합니다.
너무 얇으면 찢어지거나 구겨지기 쉬우니 200g
이상은 되어야 해요. 코팅된 종이가 아니라면 어
느 종이든 상관없습니다. 크라프트지 모조지 아
트지 수채화지 다 가능하죠.
그 밖에 칼 자 펀칭기 끈 먹물 붓 붓펜 등을 준비
하세요.

2

준비된 종이를 가로 10cm 내외, 세로 4cm 내외
로 적당하게 자릅니다.

3

색상별로 여러 개 준비해 놓으면 새 책이 생겼을
때 바로 책갈피를 만들어 꽂을 수 있죠.

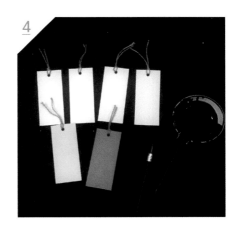

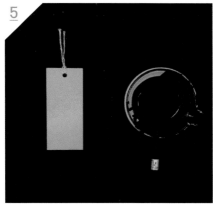

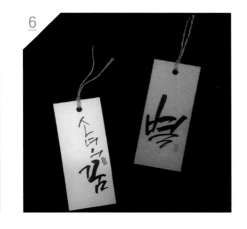

4

펀칭으로 구멍을 뚫고 끈을 달아줍니다.

5

자, 이제 글씨를 써 볼까요?

6

글씨를 다 쓰고 난 후에는
도장이나 전각으로 마무리를 해 주어도 됩니다.
자, 완성된 책갈피에요!

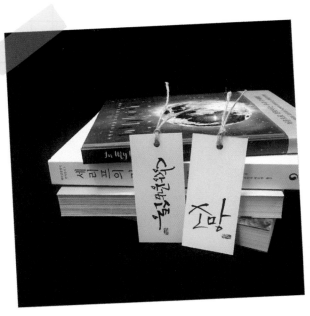

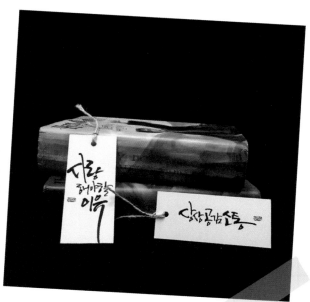

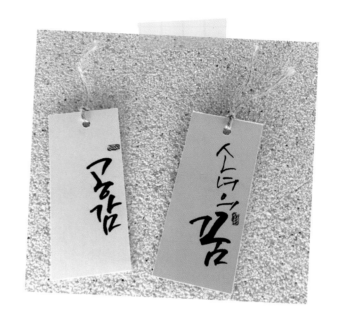

※ 하나 더

책갈피를 만들 때 종이가 두껍지 않을 경우에는 펀칭과 아일렛을 한 번에 작업할 수 있는 아일렛 펀칭기를 사용해도 좋아요.
책갈피의 크기도 책의 크기에 따라 다양하게 잘라서 예쁜 캘리그라피 책갈피를 만들어 보세요.

삶의 속도가 만만치 않다

심심할 틈 없는 꽉 찬 세상에 여유란 존재할까 의문도 든다.

거기에 속한 나는 어떤 풍경일까

여유를 갖고

소통을 하고

공감이란 녀석과 함께 뒹굴고 싶다.

그런데

그 틈에 글씨란 녀석이 눈에 확 들어왔다.

늘 만나는 한글이기에 캘리그라피는 가벼운 문지방을 넘듯 쉽게 다가왔다.

실제는 예술인지 디자인인지 알 수 없는 모호한 경계에 있는 것이 캘리그라피지만

예술이든 디자인이든 소소한 행복을 가져다준다는 것만은 확실하다.

봄 여름 가을 겨울

월 화 수 목 금 토 일

단순하고 간결한 내 삶의 작은 부분들을 적어본다.

글씨란 쉽고도 어려운 작업이나

이 책을 통해 누구나가 갖고 있는 색깔을

표현해 보는 것은 어떨까

그렇게

스스로를 찾는 글씨여행이 되길 희망해 본다.

책을 쓴다는 것은 사람을 가르치는 일 만큼이나 어려움을 절실히 깨달으며

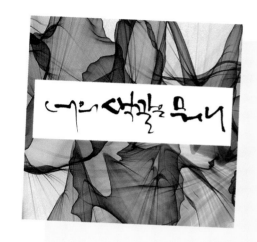

지은 최정문

Let's do the calligraphy!